FLANDERS LITERATURE This book was published with the support of Flanders Literature.
(www.flandersliterature.be)

핀의 모험

페터 후스 지음 | **지명숙** 옮김

북스토리

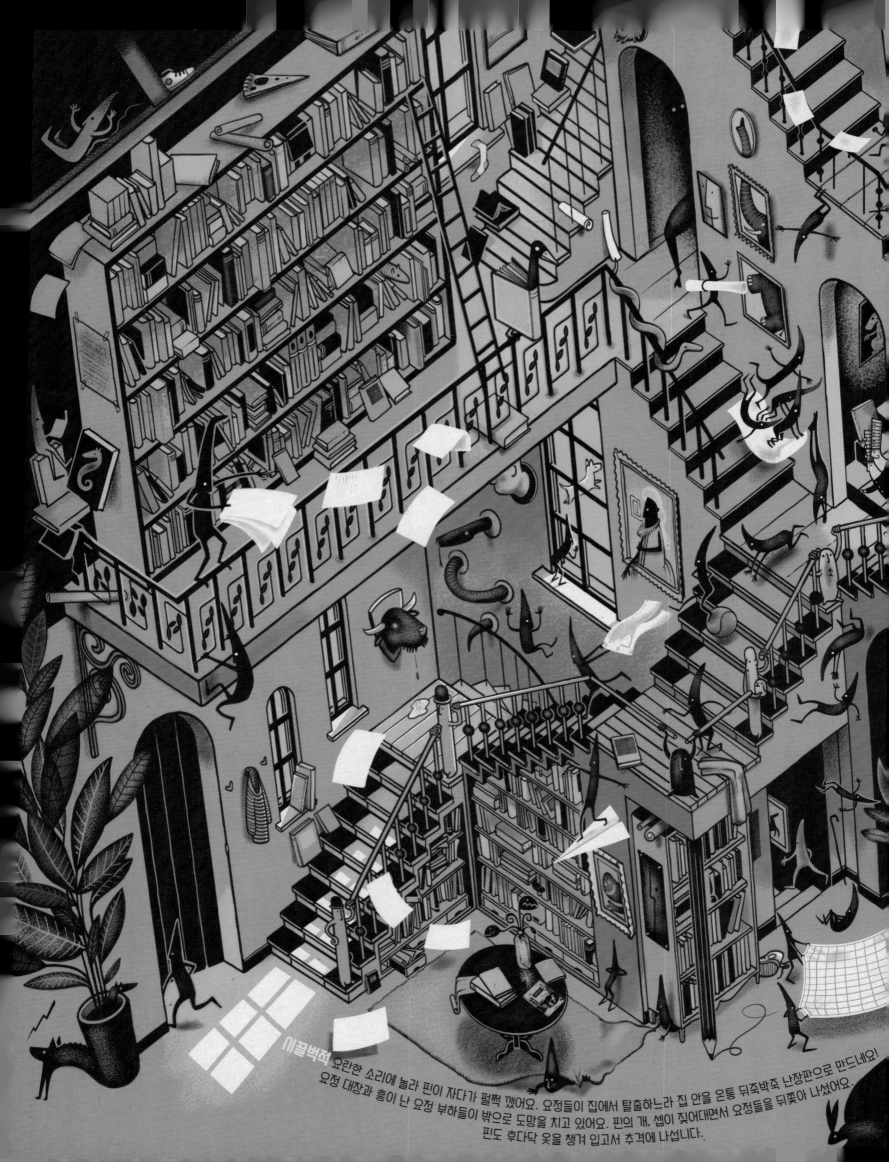

삐걱삐걱 요란한 소리에 놀라 핀이 자다가 펄쩍 깼어요. 요정들이 집에서 탈출하느라 집 안을 온통 뒤죽박죽 난장판으로 만드네요!
요정 대장과 흥이 난 요정 부하들이 밖으로 도망을 치고 있어요. 핀의 개, 셉이 짖어대면서 요정들을 뒤쫓아 나섰어요.
핀도 후다닥 옷을 챙겨 입고서 추격에 나섭니다.

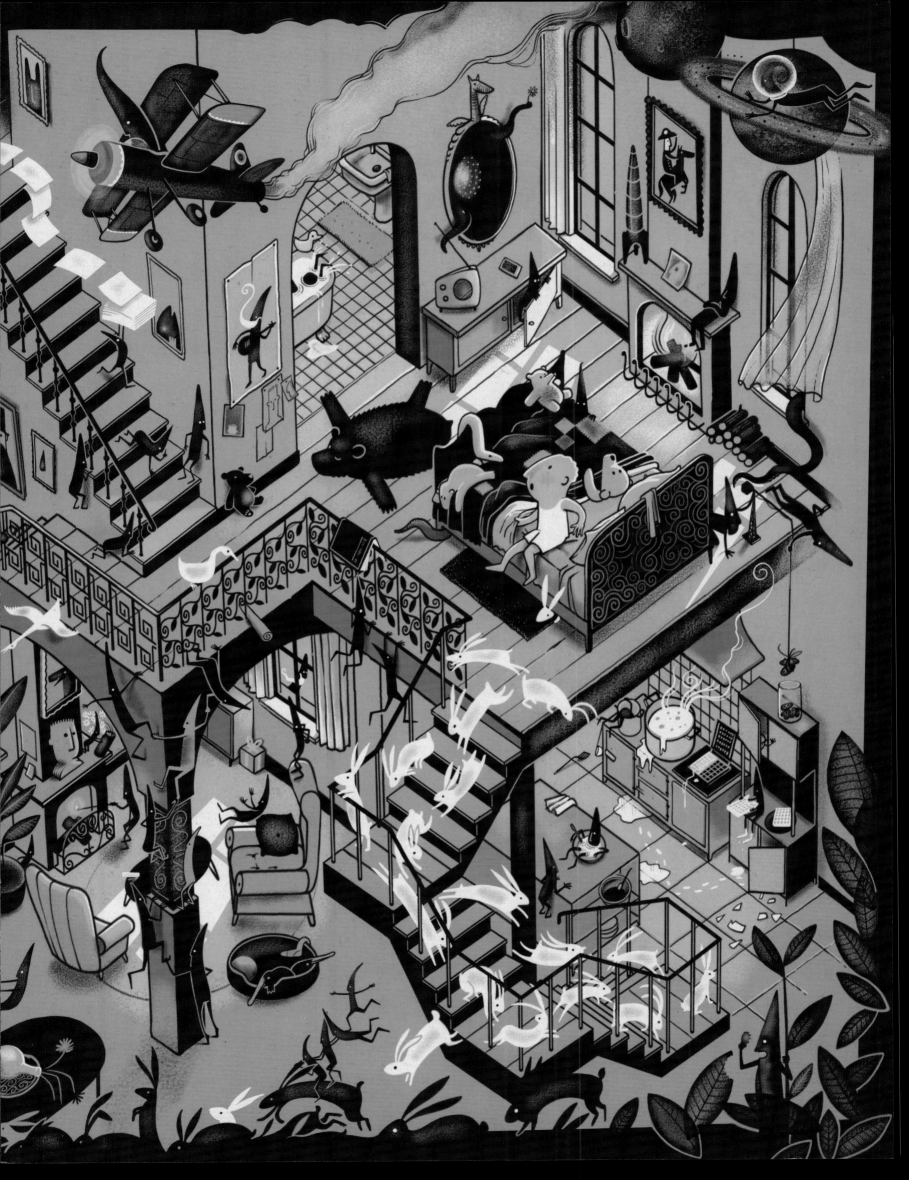

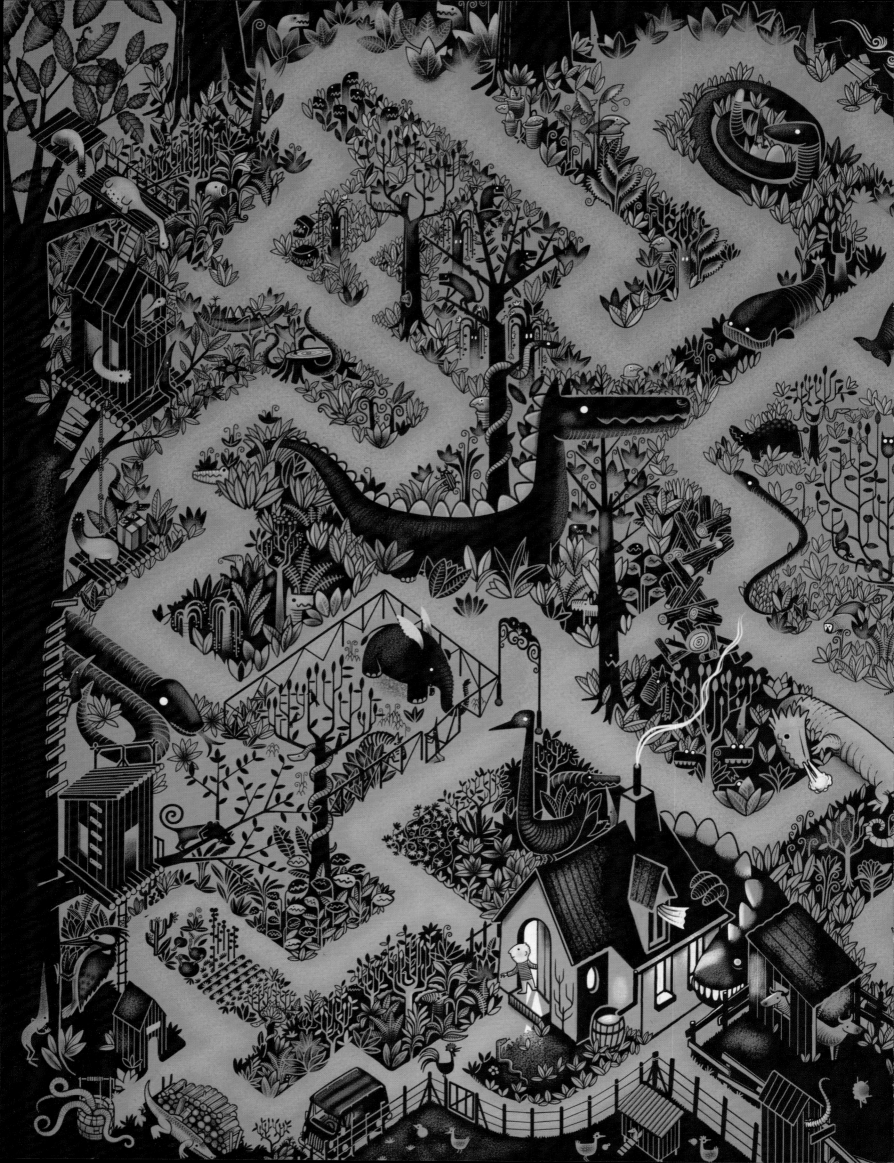

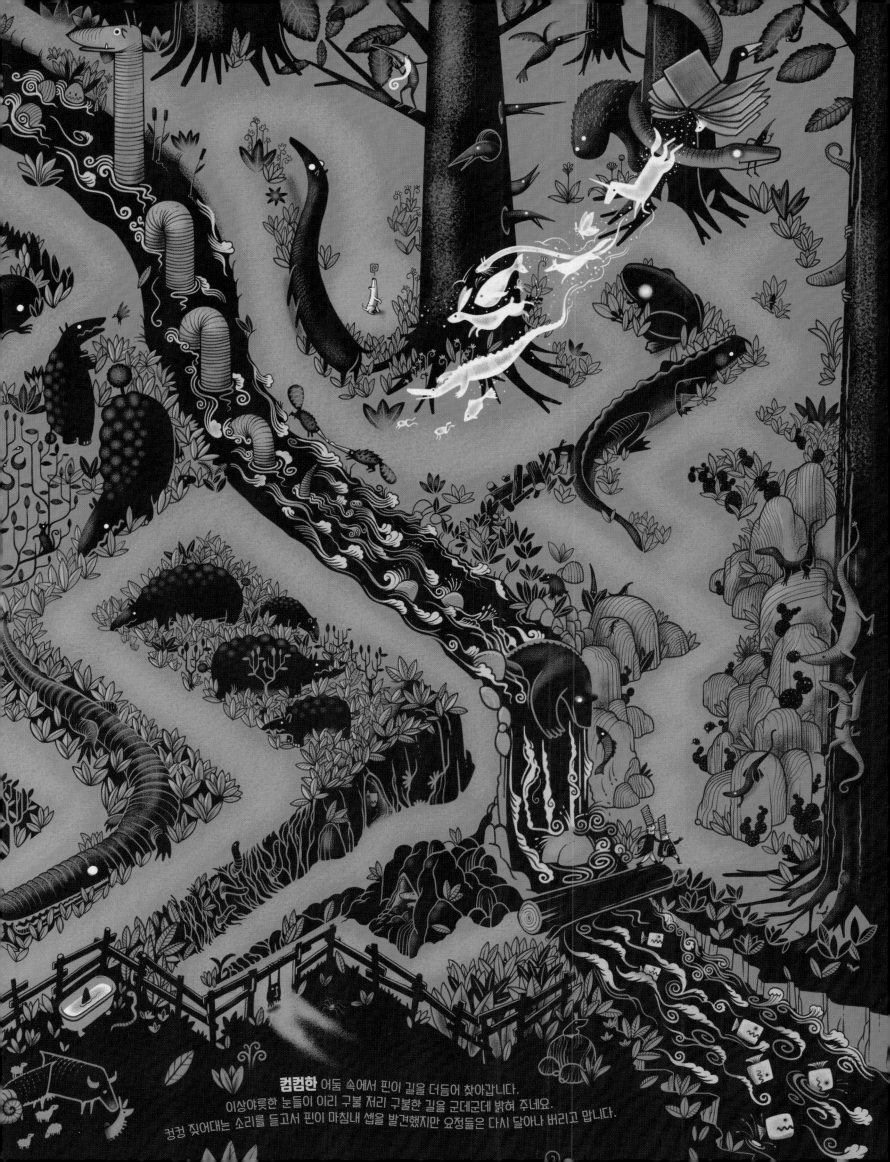

컴컴한 어둠 속에서 핀이 길을 더듬어 찾아갑니다.
이상야릇한 눈들이 이리 구불 저리 구불한 길을 군데군데 밝혀 주네요.
컹컹 짖어대는 소리를 듣고서 핀이 마침내 셉을 발견했지만 요정들은 다시 달아나 버리고 맙니다.

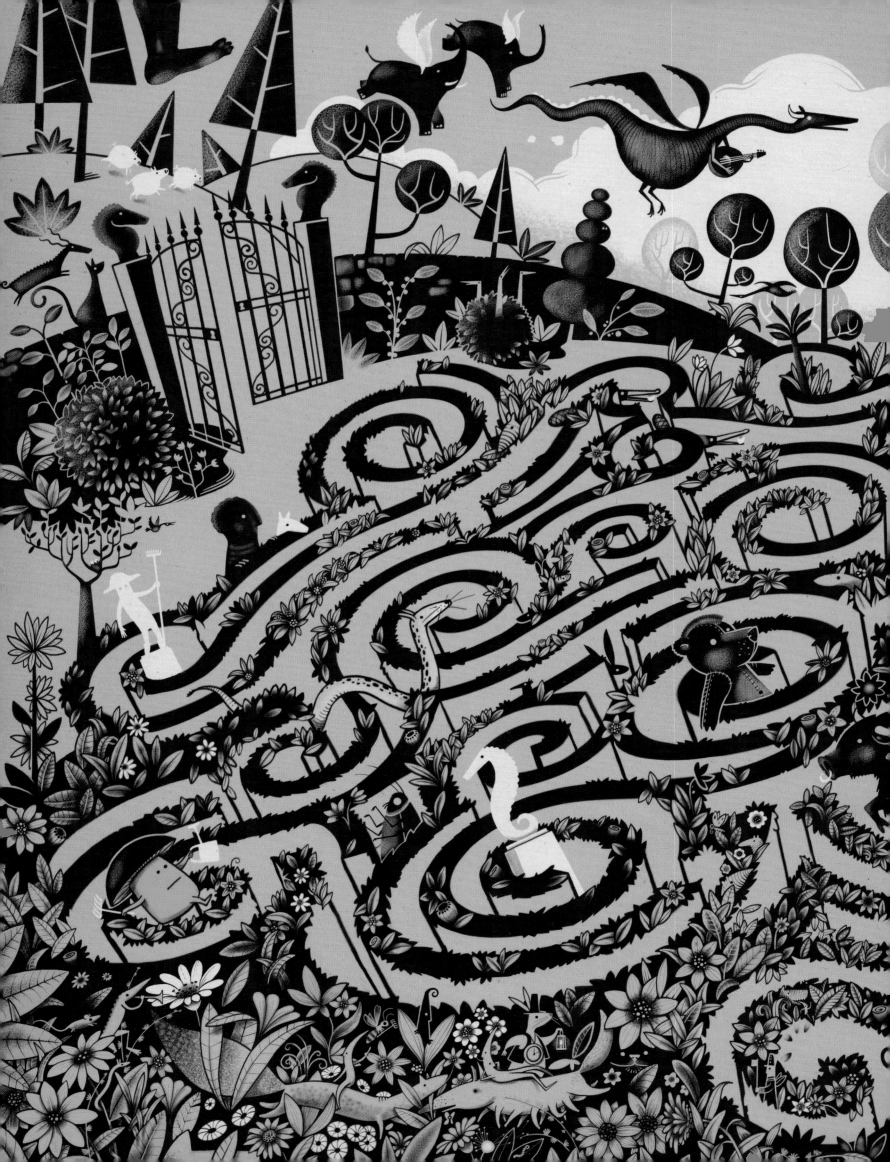

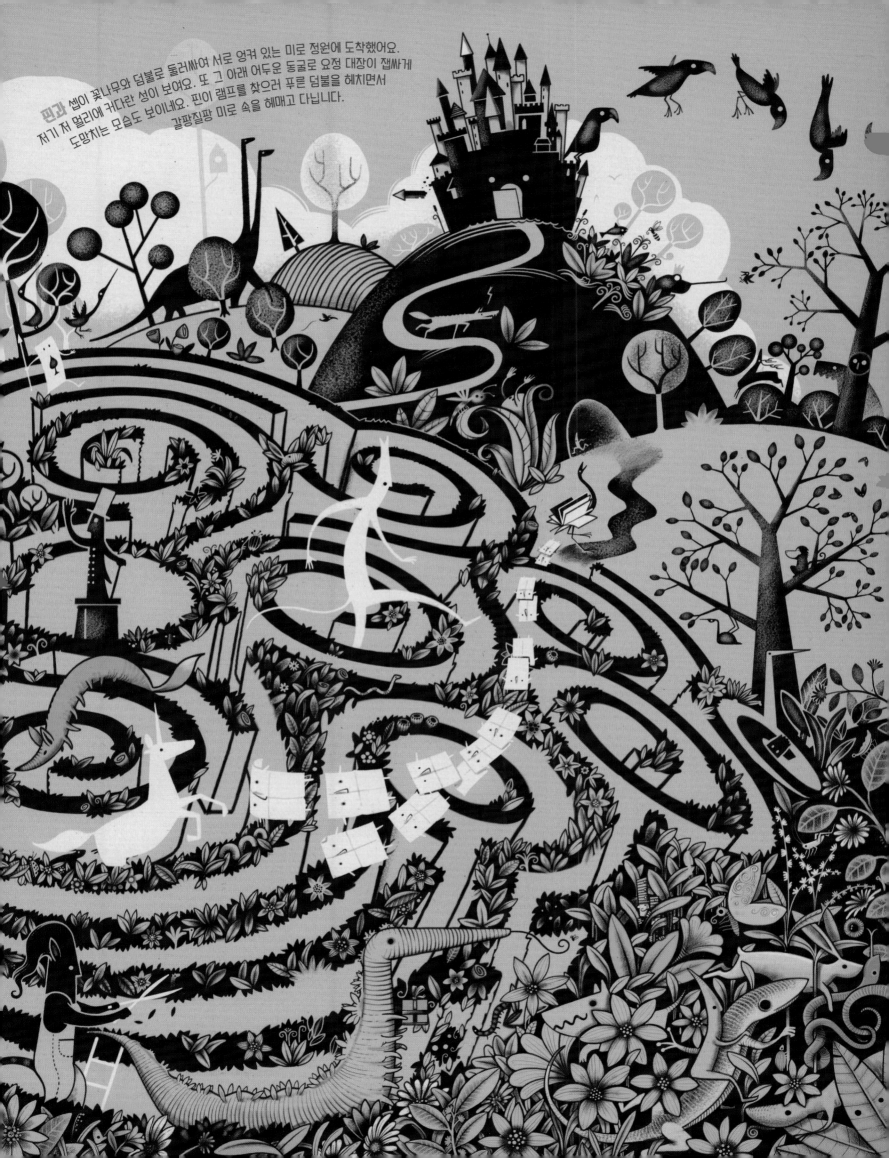

핀과 셉이 꽃나무와 덤불로 둘러싸여 서로 엉켜 있는 미로 정원에 도착했어요.
저기 저 멀리에 커다란 성이 보여요. 또 그 아래 어두운 동굴로 요정 대장이 잽싸게
도망치는 모습도 보이네요. 핀이 램프를 찾으러 푸른 덤불을 헤치면서
갈팡질팡 미로 속을 헤매고 다닙니다.

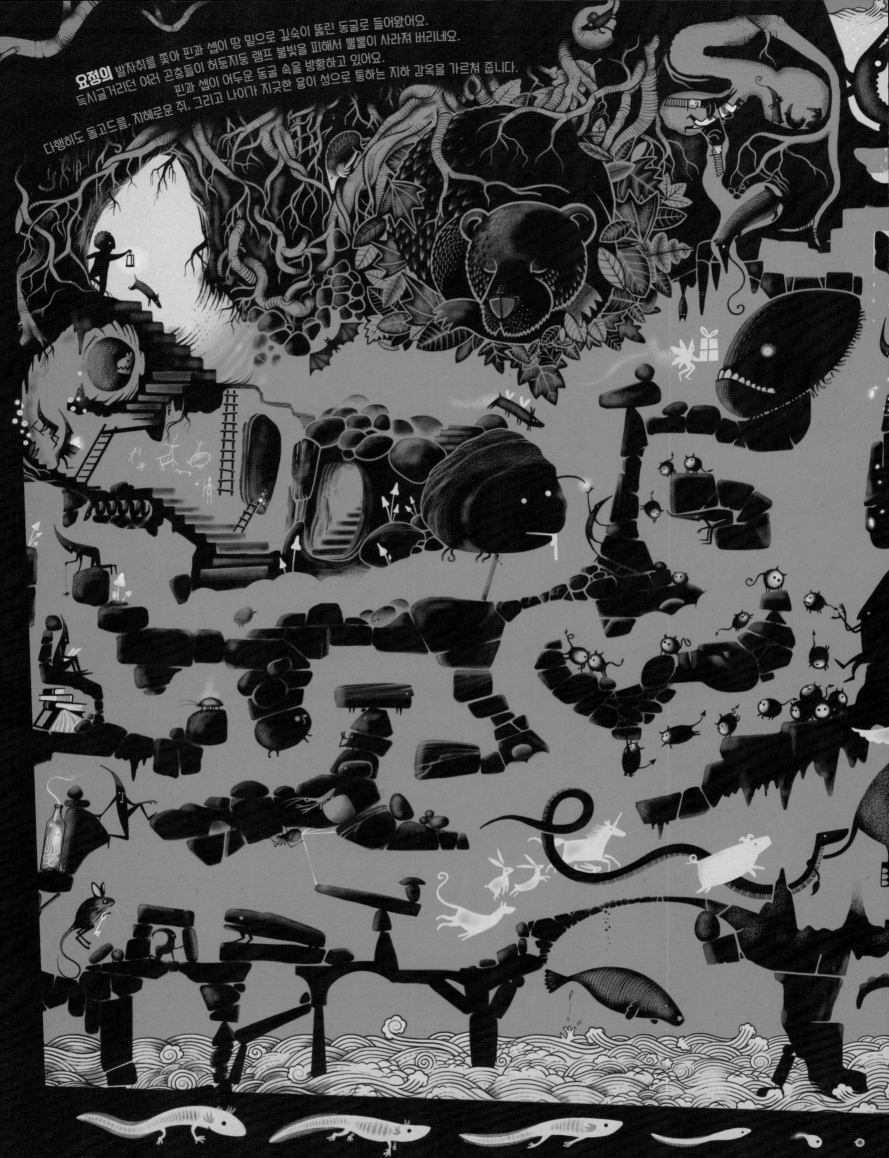

요정의 발자취를 쫓아 핀과 셉이 땅 밑으로 깊숙이 뚫린 동굴로 들어왔어요.
득시글거리던 여러 곤충들이 허둥지둥 램프 불빛을 피해서 뿔뿔이 사라져 버리네요.
핀과 셉이 어두운 동굴 속을 방황하고 있어요.
다행히도 돌고드름, 지혜로운 쥐, 그리고 나이가 지긋한 용이 성으로 통하는 지하 감옥을 가르쳐 줍니다.

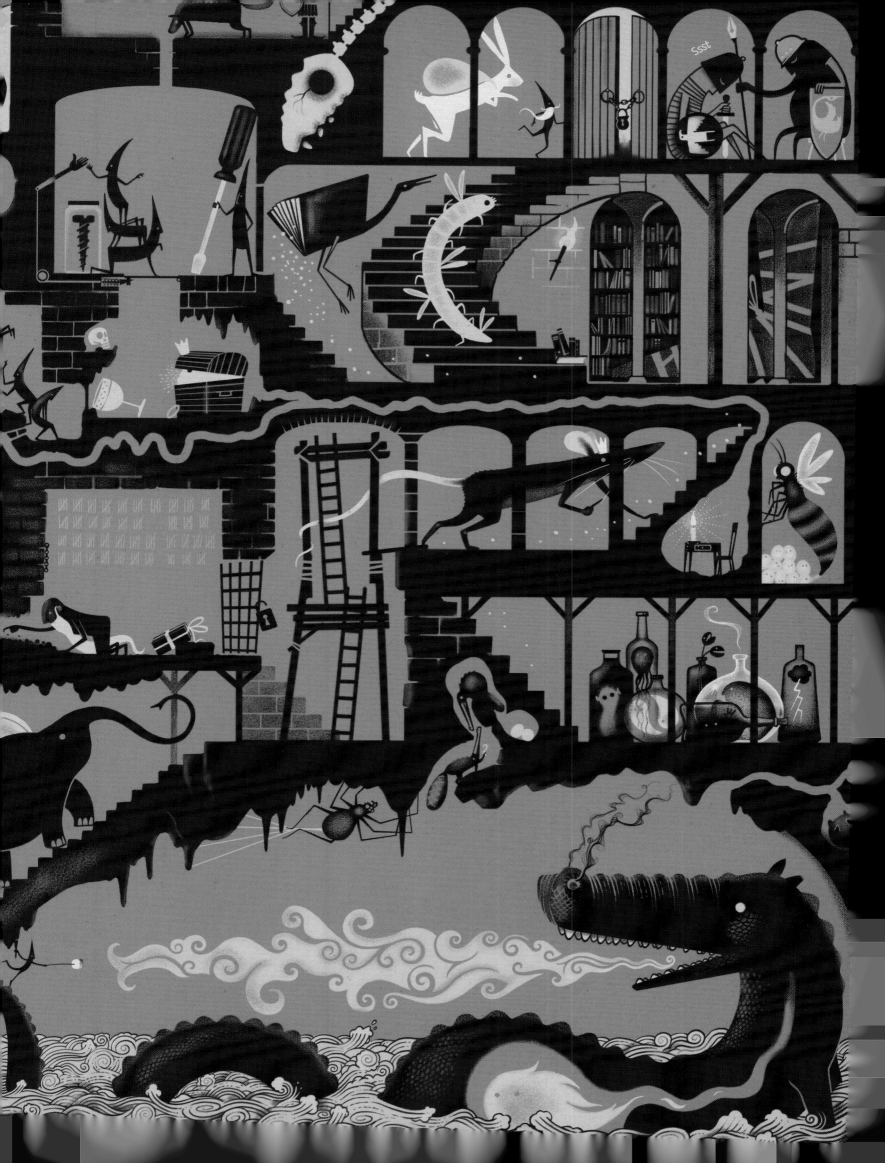

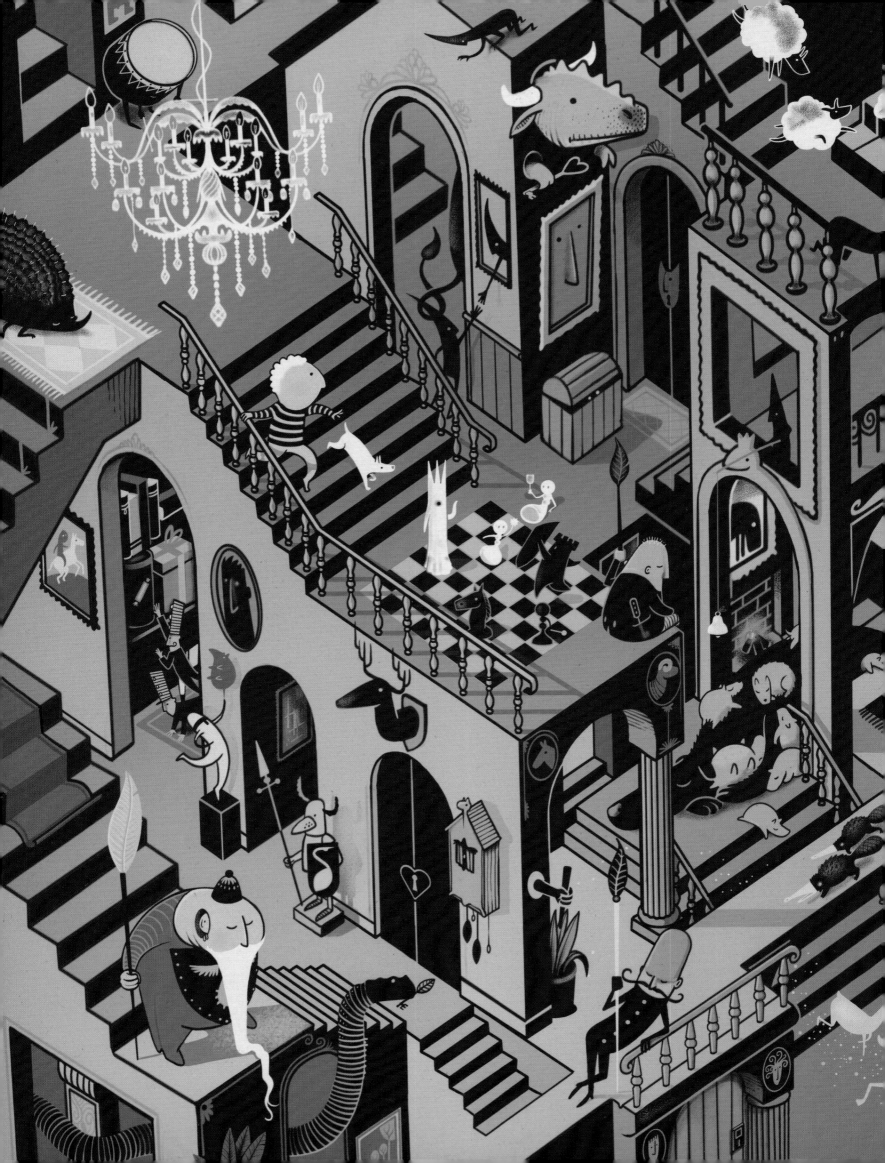

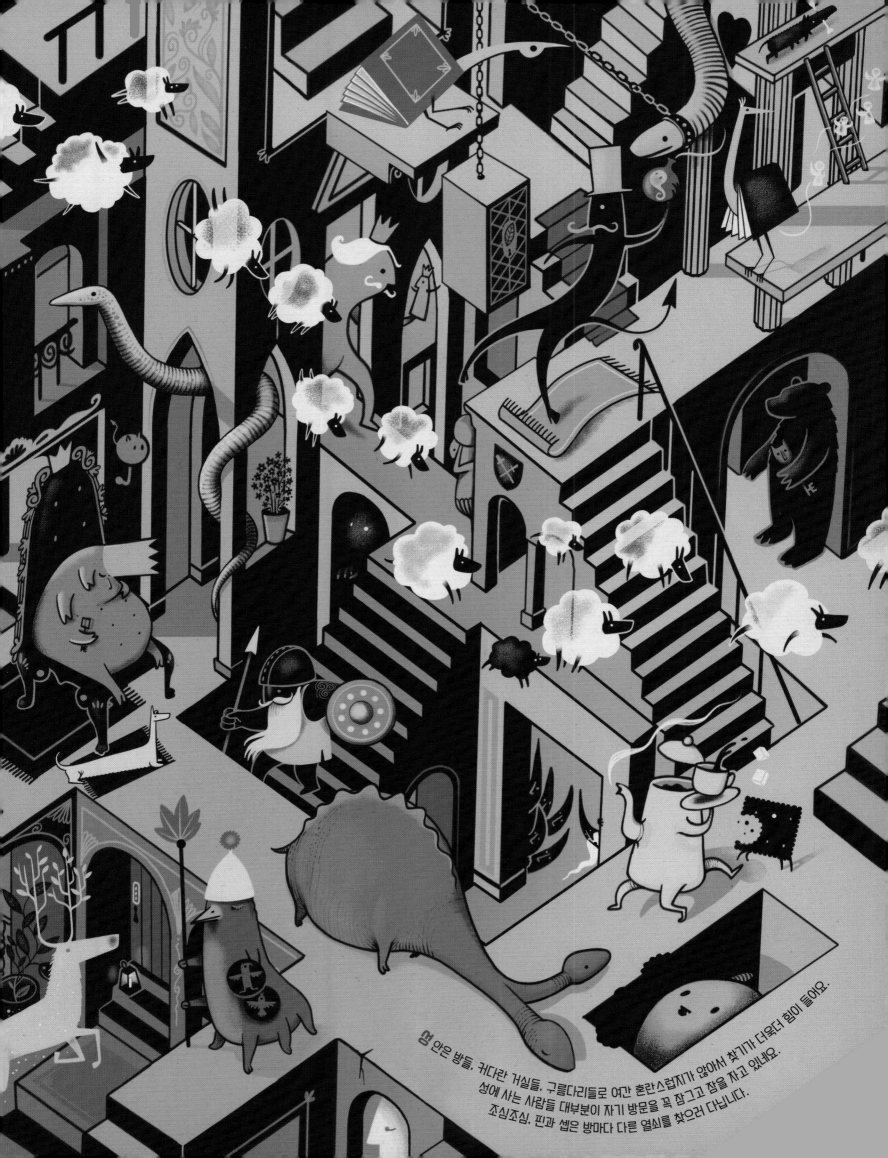

성에 사는 사람들 대부분이 자기 방문을 꼭 참그고 잠을 자고 있어요.
조심조심, 핀과 셉은 방마다 다른 열쇠를 찾으러 다닙니다.

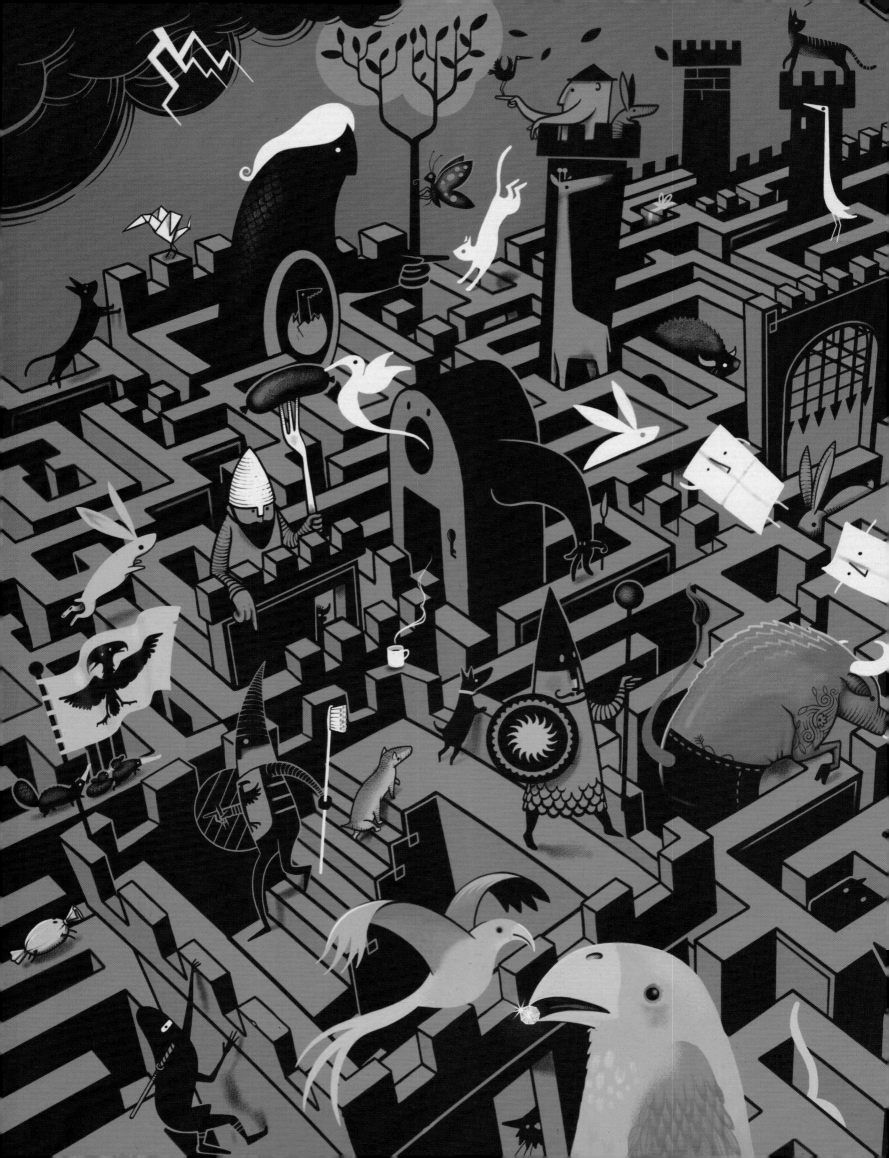

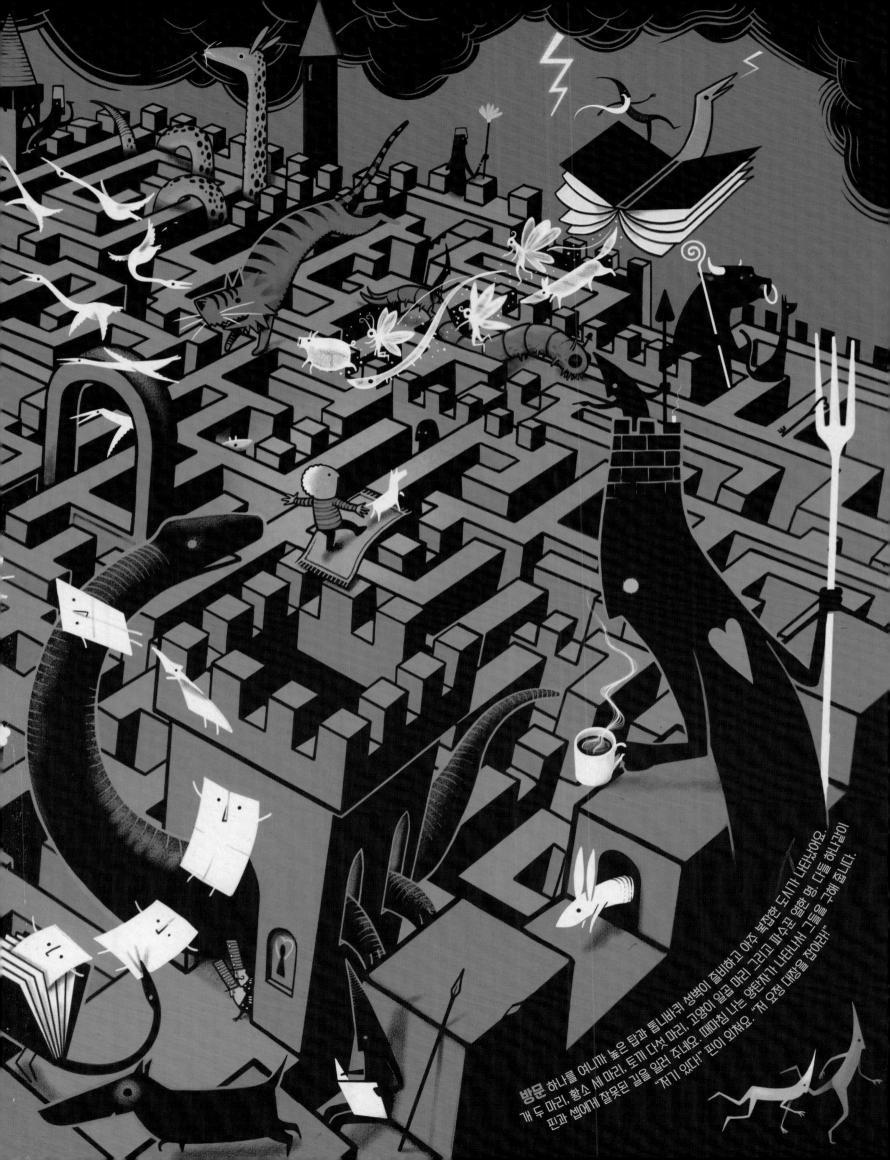

방문 하나를 여니까 높은 탑과 톱니바퀴 성벽이 즐비하고 아주 복잡한 도시가 나타났어요.
개 두 마리, 황소 세 마리, 토끼 다섯 마리, 고양이 일곱 마리 그리고 파수꾼 열한 명. 다들 하나같이
판과 셉에게 잘못된 길을 일러 주네요. 때마침 나는 양탄자가 나타나서 그들을 구해 줍니다.
"저기 있다" 핀이 와쳐요. "저 요정 대왕을 잡아라!"

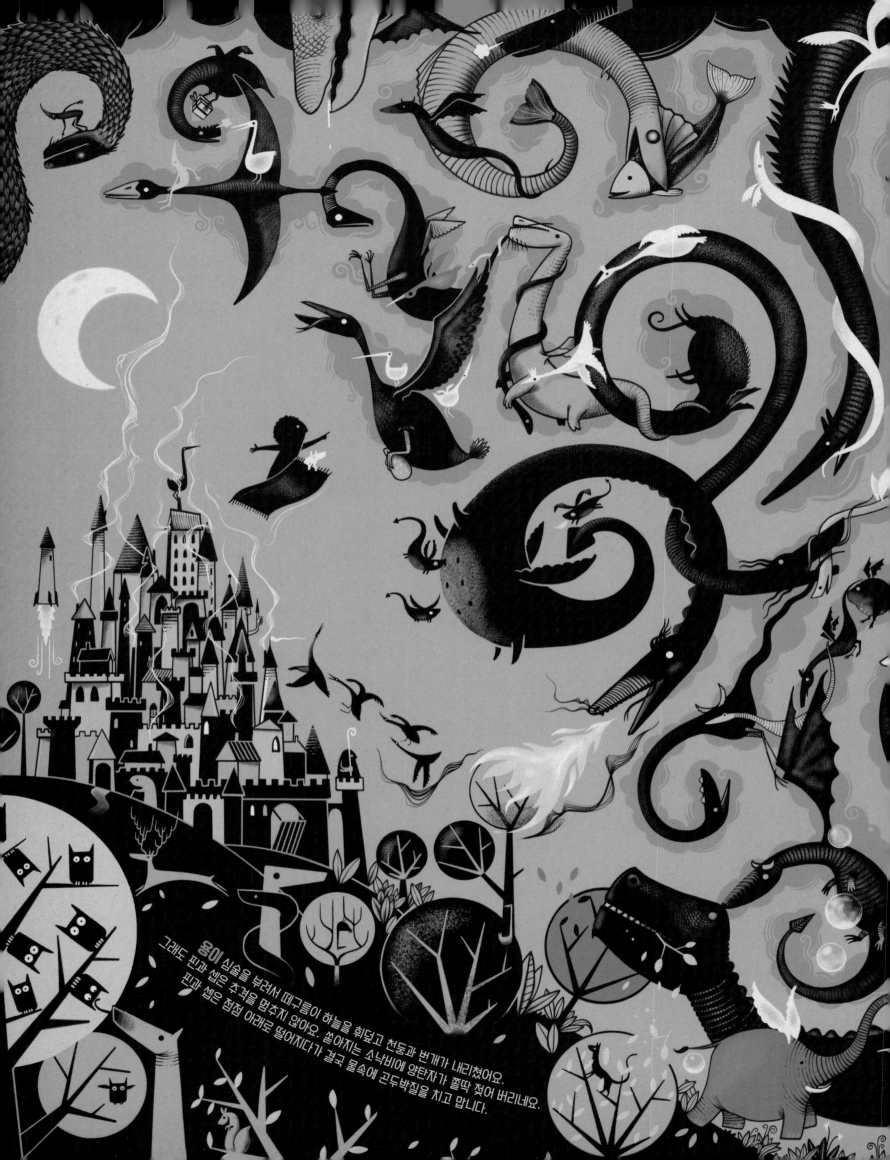

용이 심술을 부려서 떼구름이 하늘을 휘덮고 천둥과 번개가 내리쳤어요. 쏟아지는 소낙비에 양탄자가 쫄딱 젖어 버리네요. 그래도 핀과 셉은 추격을 멈추지 않아요. 핀과 셉은 점점 아래로 떨어지다가 결국 물속에 곤두박질을 치고 맙니다.

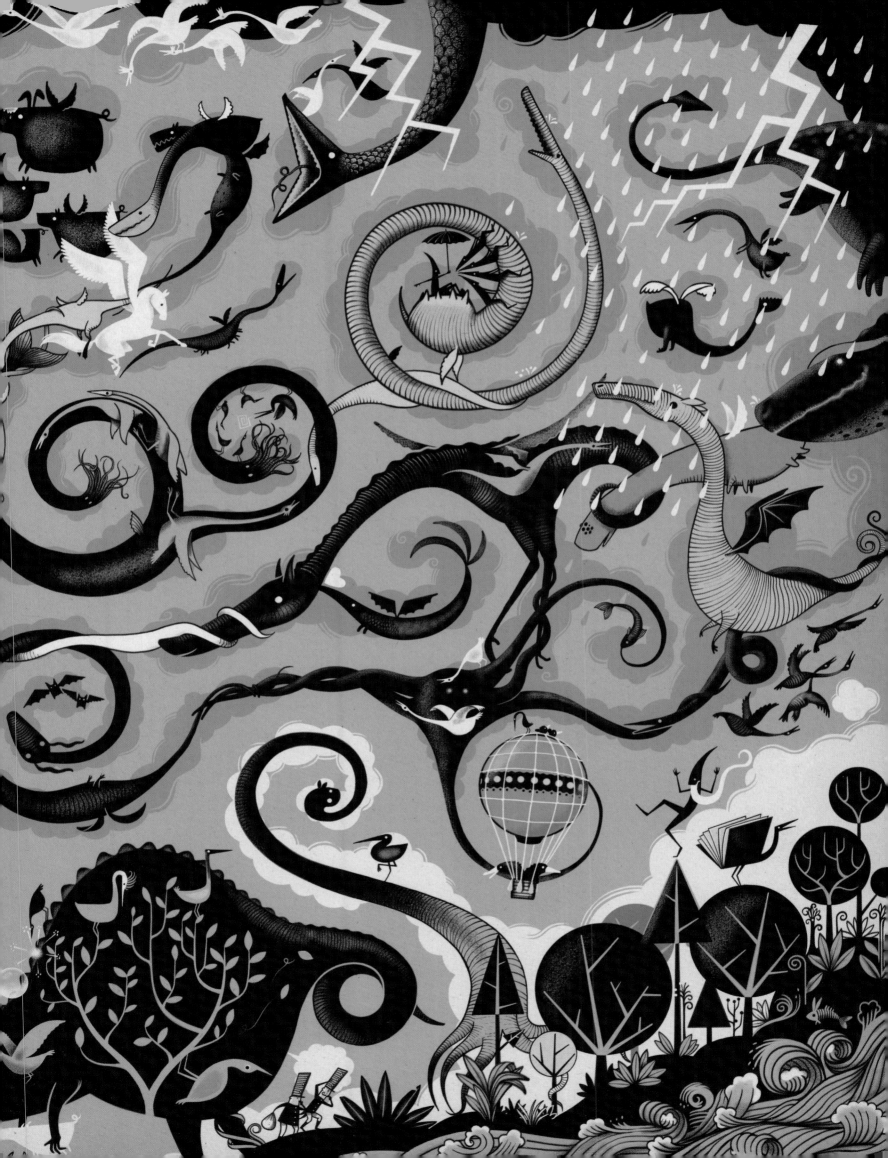

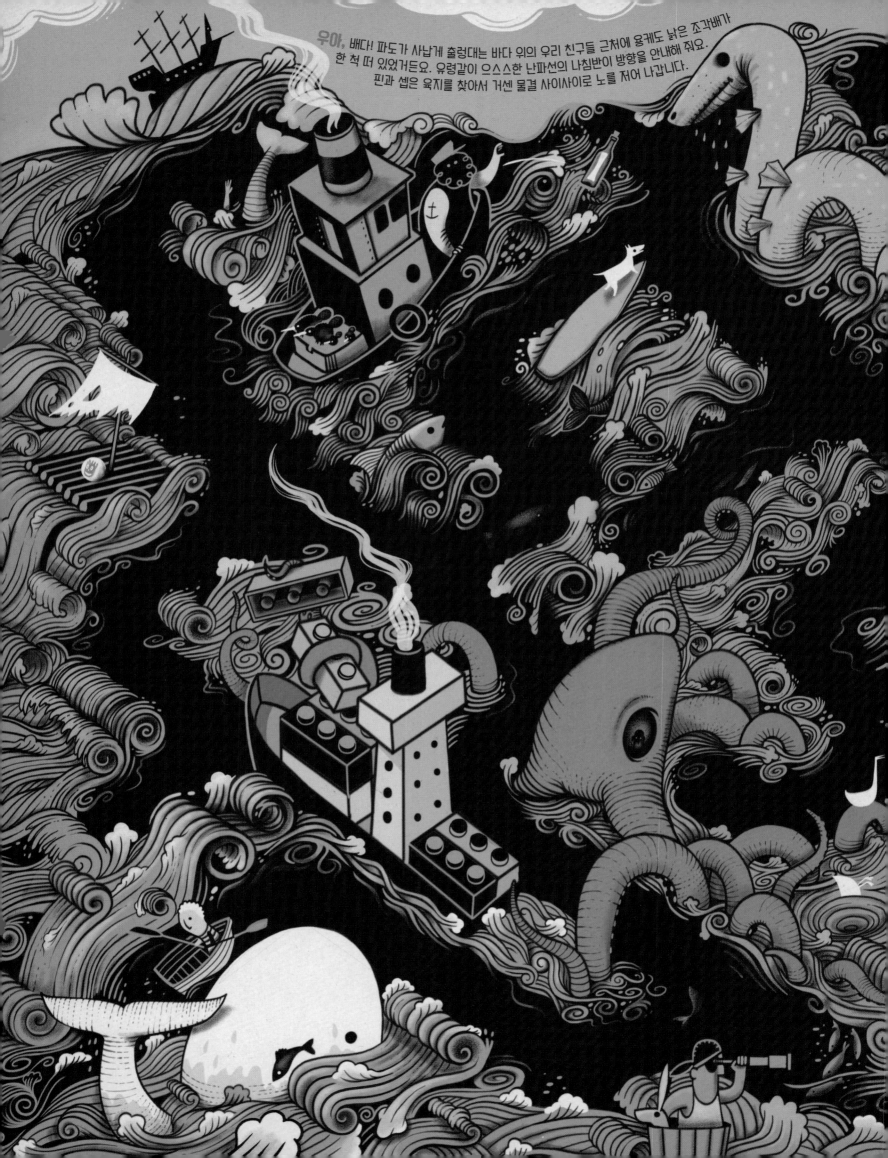

우아, 배다! 파도가 사납게 출렁대는 바다 위의 우리 친구들 근처에 용케도 낡은 조각배가
한 척 떠 있었거든요. 유령같이 으스스한 난파선의 나침반이 방향을 안내해 줘요.
핀과 셉은 육지를 찾아서 거센 물결 사이사이로 노를 저어 나갑니다.

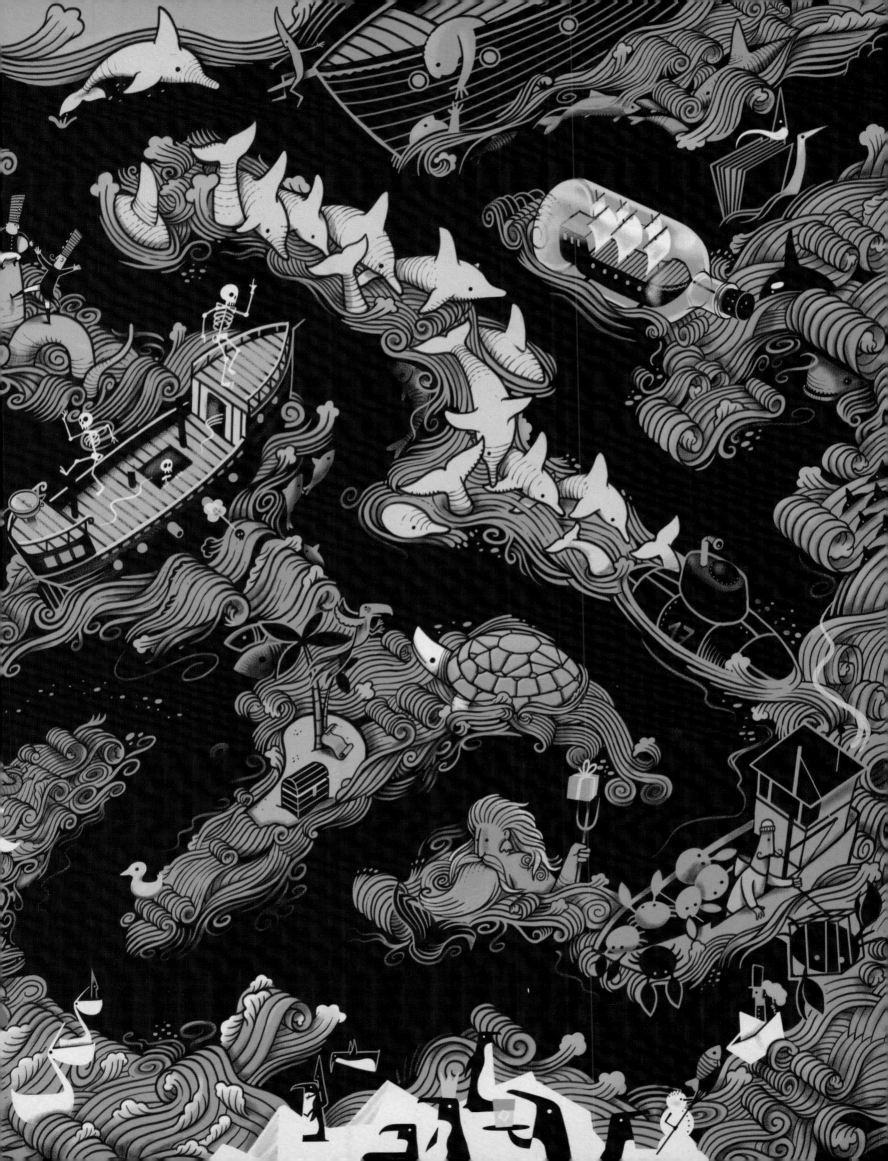

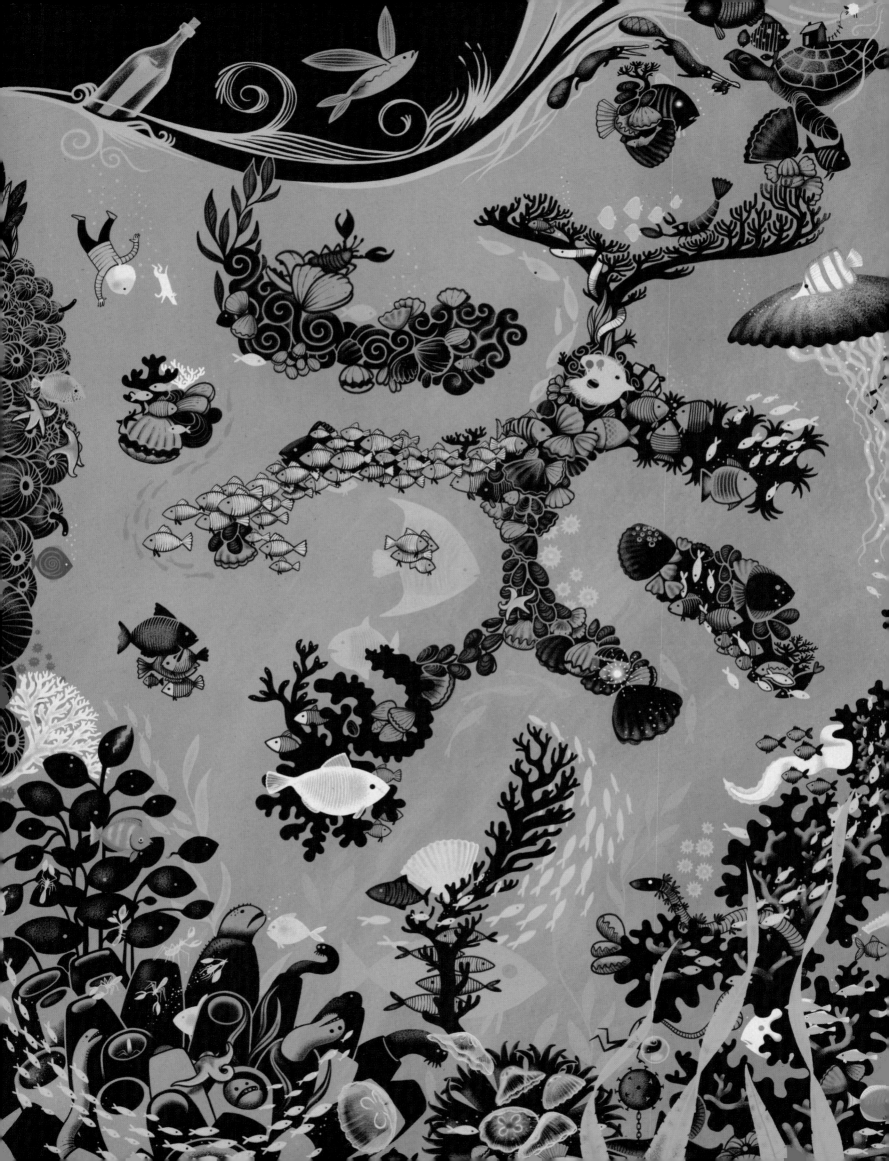

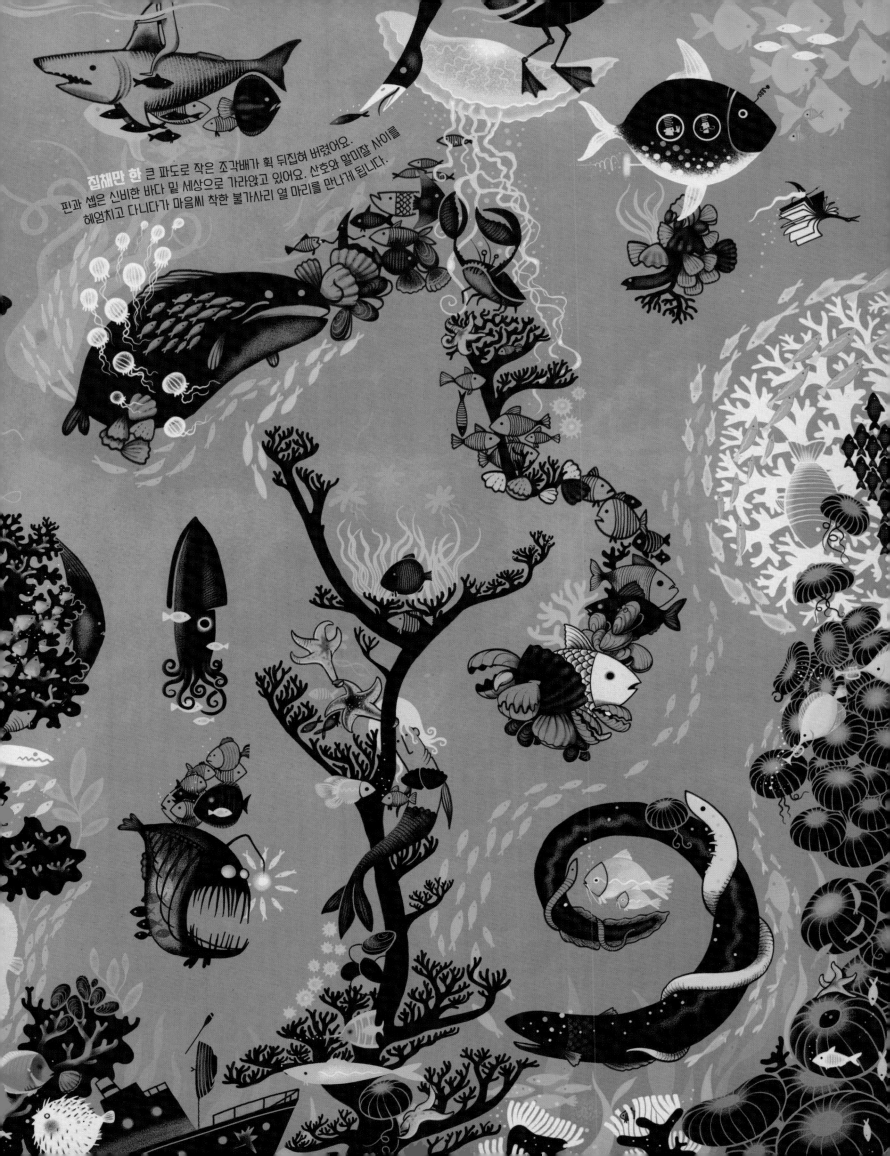

집체만 한 큰 파도로 작은 조각배가 휙 뒤집혀 버렸어요.
핀과 셉은 신비한 바다 밑 세상으로 가라앉고 있어요. 산호와 말미잘 사이를
헤엄치고 다니다가 마음씨 착한 불가사리 열 마리를 만나게 됩니다.

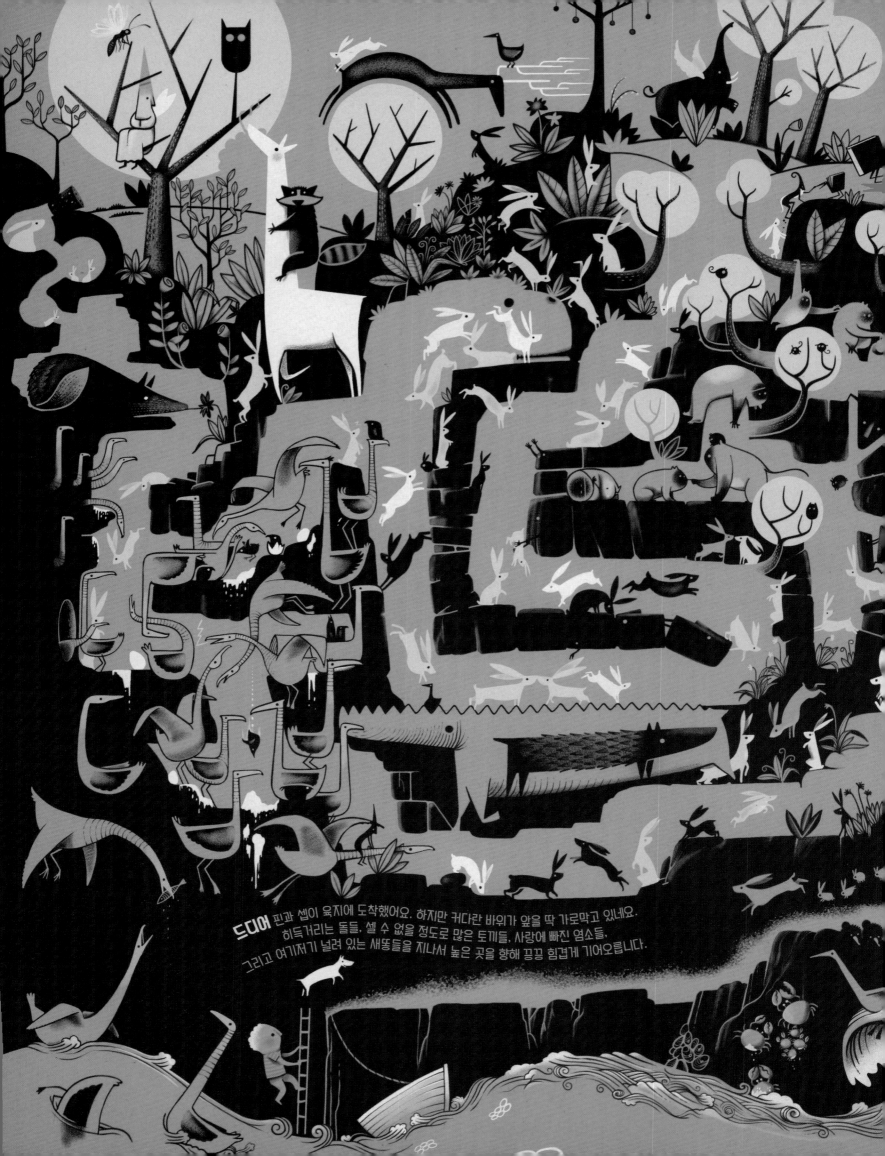

드디어 핀과 셉이 육지에 도착했어요. 하지만 커다란 바위가 앞을 딱 가로막고 있네요.
히득거리는 돌들, 셀 수 없을 정도로 많은 토끼들, 사랑에 빠진 염소들,
그리고 여기저기 널려 있는 새똥들을 지나서 높은 곳을 향해 끙끙 힘겹게 기어오릅니다.

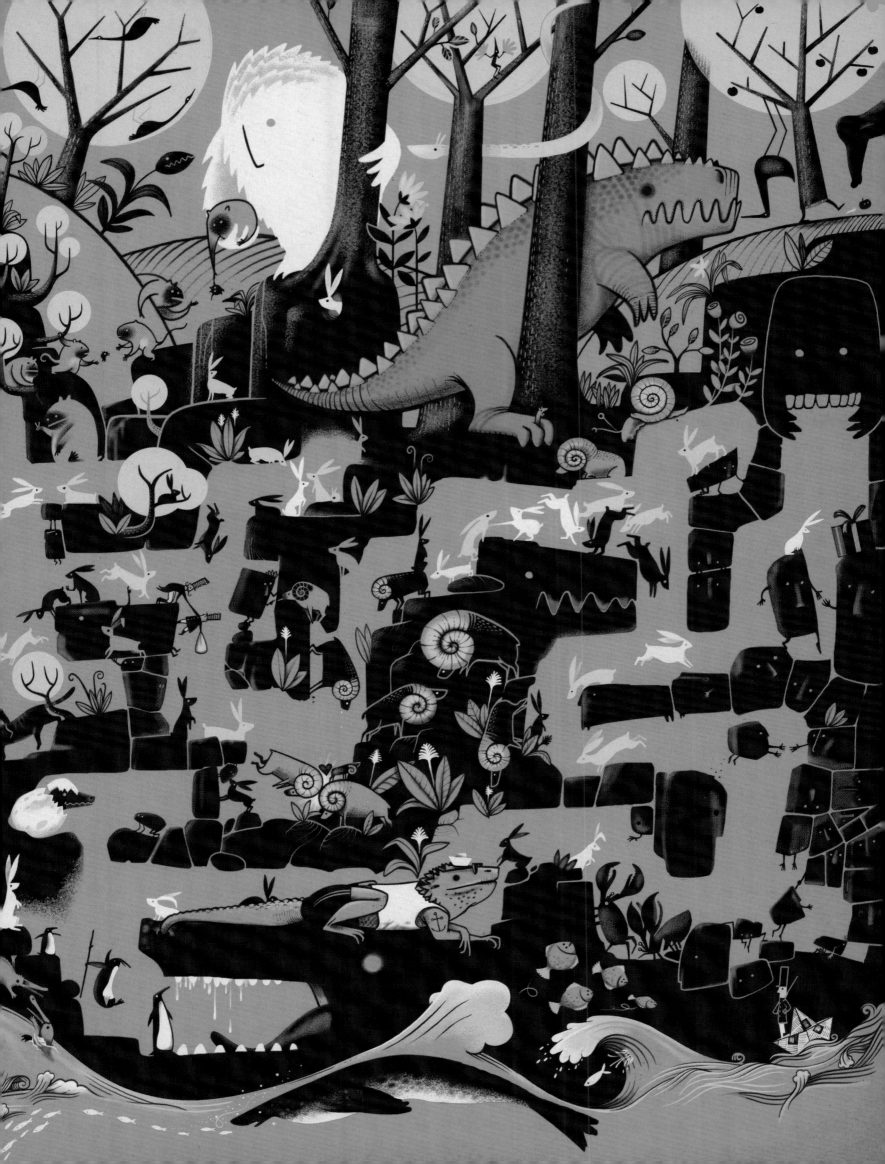

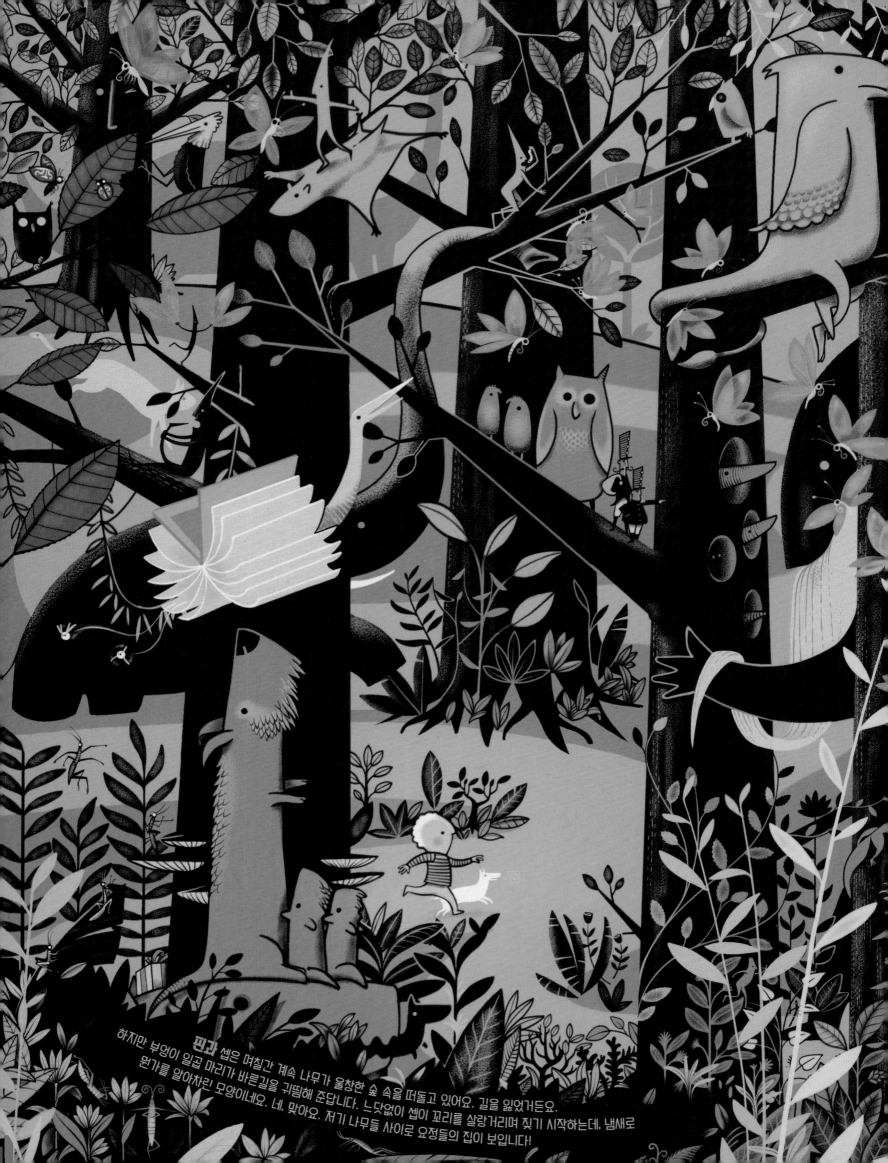

핀과 셉은 며칠간 계속 나무가 울창한 숲 속을 떠돌고 있어요. 길을 잃었거든요. 부엉이 일곱 마리가 바른길을 귀띔해 준답니다. 뭔가를 알아차린 모양이네요. 네, 맞아요. 저기 셉이 꼬리를 살랑거리며 짖기 시작하는데, 냄새로 나무들 사이로 요정들의 집이 보입니다!

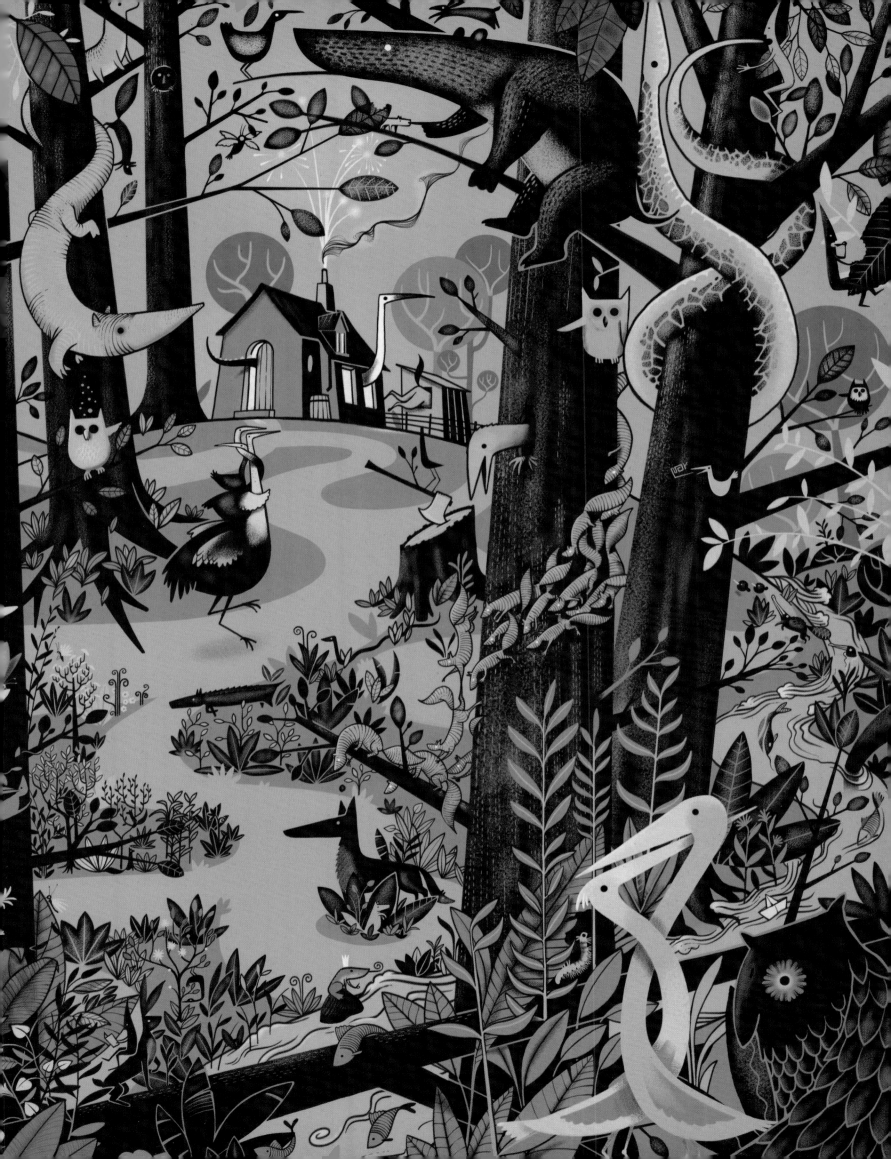

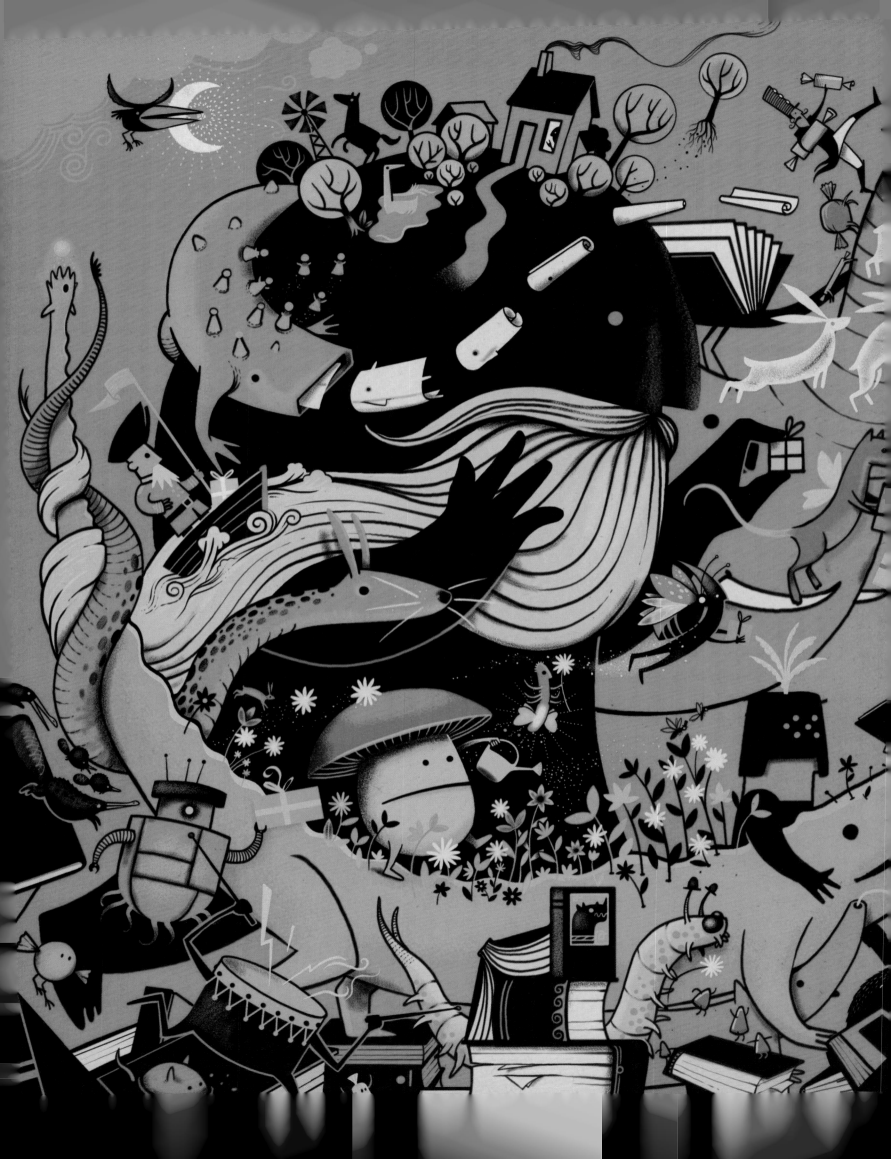

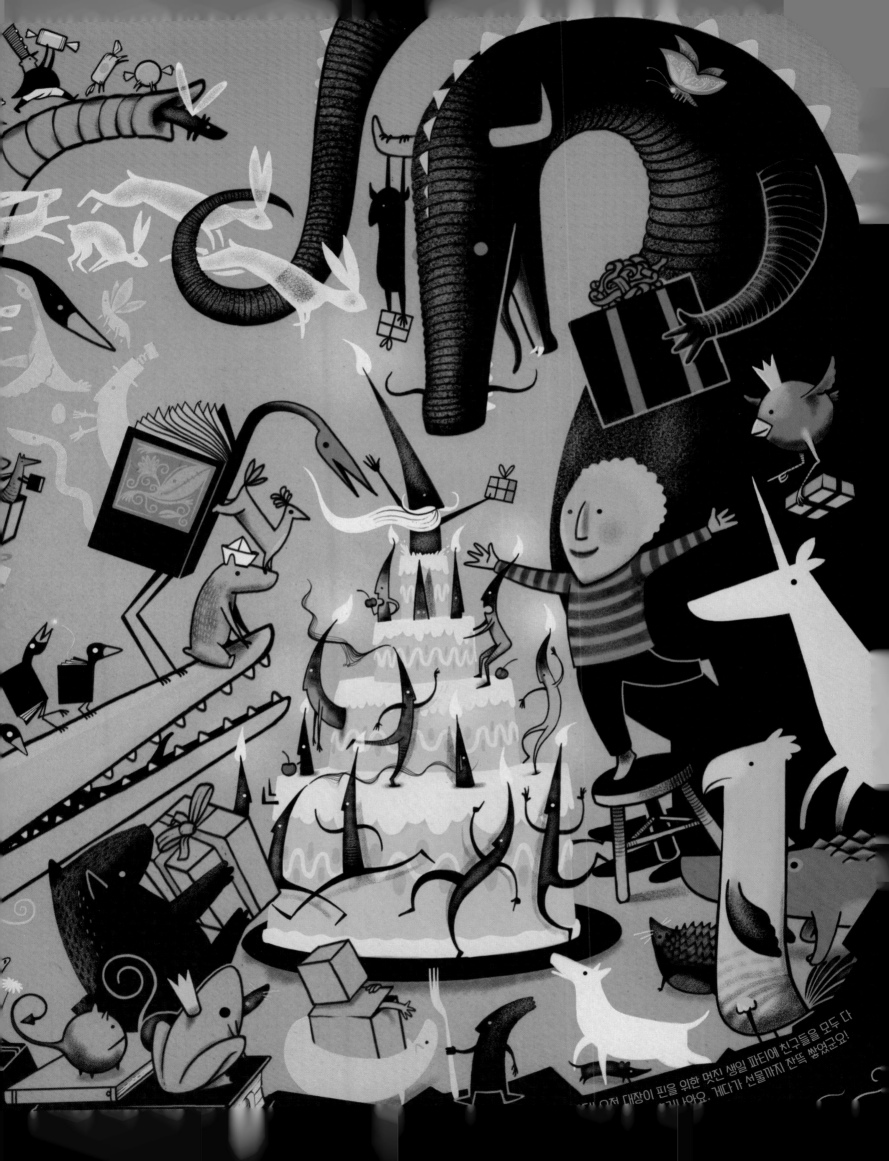

작은 병정 둘, 요정들,
오리너구리 아저씨와 아주머니,
그리고 조그만 선물 상자 하나가
모든 그림에 숨어 있답니다.
전부 다 찾았나요?

www.petergoes.com
www.facebook.com/petergoesillustrator
www.instagram.com/goes.peter

핀의 모험(원제 : Feest voor Finn)

1판 1쇄 2017년 12월 25일

지 은 이 페터 후스
옮 긴 이 지명숙

발 행 인 주정관
발 행 처 북스토리㈜
주　　소 경기도 부천시 길주로 1 한국만화영상진흥원 311호
대표전화 032-325-5281
팩시밀리 032-323-5283
출판등록 1999년 8월 18일 (제22-1610호)
홈페이지 www.ebookstory.co.kr
이 메 일 bookstory@naver.com

ISBN 979-11-5564-159-0 03650

이 도서의 국립중앙도서관 출판시도서목록(CIP)은
서지정보유통지원시스템 홈페이지(http://www.seoji.nl.go.kr)와
국가자료공동목록시스템(http://www.nl.go.kr/kolisnet)에서 이용하실 수 있습니다.
(CIP제어번호 : CIP2017032787)